D0577206

D

Diario del artista

Crayones

F. Isabel Campoy
Alma Flor Ada

ALFAGUARA

INFANTIL Y JUVENIL

Art Director: Felipe Dávalos
Design: Arroyo+Cerda S.C.
Editor: Norman Duarte

Text © 2000 Alma Flor Ada and F. Isabel Campoy
Edition © 2000 Santillana USA Publishing Company, Inc.

Santillana USA Publishing Company, Inc.
2105 NW 86th Avenue
Miami, FL 33122

Art B: *Crayones*

ISBN: 1-58105-420-3

Printed in Mexico

ACKNOWLEDGEMENTS

Cover; page 5 / Ezequiel Negrete, *La cosecha de maíz*
(detail), 1958. Copyright © 2000 Museo Nacional de Arte,
Mexico City.
Page 10 / Nazca jar with bridge spout, South Coast of Peru,
700-800 AD. Copyright © British Museum, London, UK /
Bridgeman Art Library.
Page 12 /Interior of the Museo Nacional de Antropología,
in Mexico City. Copyright © 1997 Pedro Ramírez Vázquez.
Page 15 / Olmec sculpture. Copyright © Justin Kerr, New
York.
Page 18 / Guggenheim Museum, Bilbao, Spain.
Copyright © 2000 FMGBGuggenheim Bilbao Museoa.
Photo by Erika Barahona Ede.
Page 18 / Machu Picchu, Peru. Copyright © Craig Lovell
/ The Viesti Collection, Durango, Colorado.
Page 20 / Figures made of tin cans. Copyright © 2000
Santillana USA Publishing Company Inc. Photo by Lou
Dematteis.

Índice

A Tania Álvarez, defensora de la luz,
y Mari-Nieves Díaz Méndez, creadora de vida.

Veo, veo

Veo, veo.

—¿Qué ves?

Muchas personas en el campo.

—¿Cuántas ves?

✣ Describe lo que ves.

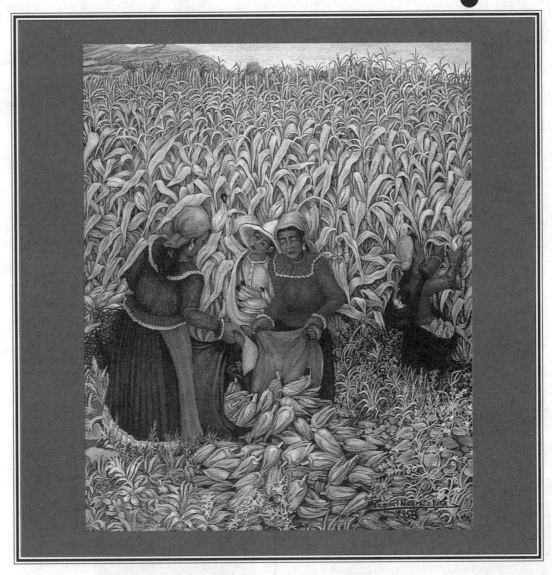

La cosecha de maíz,
de Ezequiel Negrete.

✤ Lulu Delacre ✤

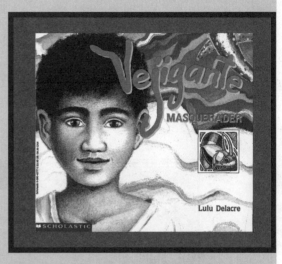

Lulu Delacre nació cerca de la ciudad de San Juan, en Puerto Rico.
Sus padres nacieron en Argentina.
Estudió arte en París y ahora ella misma escribe y dibuja sus libros.

Muchos de sus libros han tenido premios importantes, como *Vejigante Masquerader*, que fue premio Américas en 1993.
Este libro muestra el carnaval en la ciudad de Ponce, en Puerto Rico.

Ahora vive en Maryland, en la ciudad de Silver Spring.
Está muy orgullosa de que sus dos hijas sean bilingües.

 Ahora tú

✤ **L**ulu Delacre dibuja celebraciones que ha visto.

✤ **T**ú también puedes dibujar una fiesta de cumpleaños, una boda, una celebración de Navidad.

✤ **Dibuja** cómo se divierte tu familia.

Tu dibujo

Tu dibujo

7

Color y espacio

✤ **L**os artistas usan el color y el espacio en sus cuadros.

✤ **T**oma tus colores favoritos y rellena el dibujo
de esta página sin salirte de los márgenes.
Luego pinta todo el fondo del dibujo
hasta completar el cuadro.

✤ **U**sando tus colores favoritos, pinta un cuadro.
¿Qué te gustaría pintar?

✤ **L**uego pinta el marco de tu cuadro.
Es una obra de arte para tu museo particular.

✥ **M**ira esta figura de cerámica.

Está hecha de barro cocido.

La hizo un artista de la cultura nazca,

en Perú, hace más de dos mil años.

¿Qué representa la figura**?**

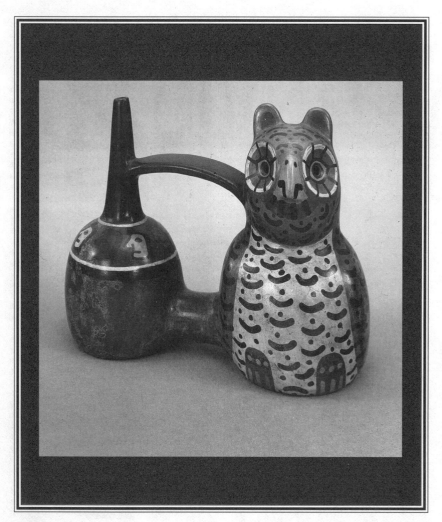

Jarra nazca de la costa
de Perú (700-800 AC).

✥ **Tú también** puedes ser un escultor.

Con plastilina, haz un instrumento

musical: flauta, tambor, platillos...

✥ Daniel Moretón ✥

La familia de Daniel Moretón es de Cuba. Él se crió en Nueva York, donde ahora vive.

A Daniel le gusta pintar insectos y animales. Tiene un gran sentido del humor y sus dibujos siempre nos hacen ver los detalles graciosos.

Daniel escribe e ilustra sus libros. Le gusta usar colores vivos, que reflejan el ambiente del Caribe.

✤ **E**n las bibliotecas hay muchos libros, para que todo el mundo pueda leerlos. En los museos hay obras de arte, para que todo el mundo pueda verlas.

✤ **H**ay muchos museos que guardan los tesoros de la herencia hispánica. Uno de ellos es el Museo Nacional de Antropología, en la ciudad de México.

✤ ¿Hay algún museo en tu ciudad**?** Pídele a una persona mayor que te lleve a visitarlo.

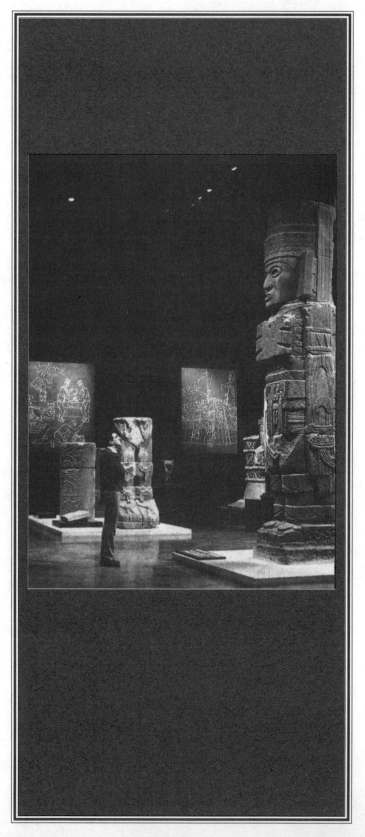

Museo Nacional de Antropología de la ciudad de México.

✤ **S**elecciona imágenes que te gusten.
Puedes recortarlas de revistas o pueden estar
hechas por ti, o por alguien de tu familia.

✤ **C**órtalas y pégalas en el interior
de los marcos de esta página.
Empieza a crear tu propio museo.

✤ **C**on tiras de papel y unas tijeras
se pueden hacer muchas cosas.
Por ejemplo, cuadros de colores.

✤ **C**orta tiras de papel de diversos colores.

✤ Pégalas a la parte de abajo de una cartulina.

✤ Pega sólo la punta y deja las tiras al aire hacia
arriba.

✤ Insértales horizontalmente otras tiras y forma
un entramado.

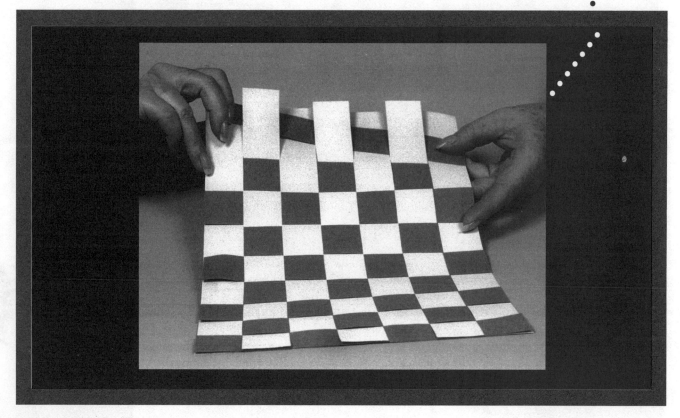

✤ **E**lige los colores que quieras.
Tu cuadro será único.

✢ **L**a escultura es una forma de arte hecha de cualquier material: madera, hierro, piedra o barro.

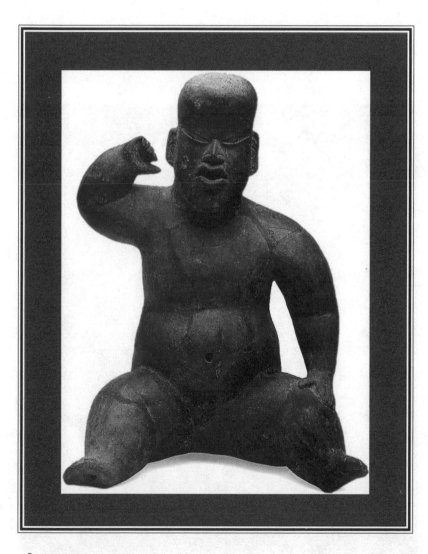

✢ **T**ambién puede hacerse con distintos objetos.

Ésta es una escultura hecha hace mucho tiempo por artistas de la cultura Olmeca, de México. Representa a un niño.

Estatuilla olmeca.

✢ **Ahora tú.** Dale forma a un poco de arcilla o plastilina para hacer una escultura de cualquier cosa que quieras.

✤ **P**osiblemente tú ya tienes
tu propia colección de artesanías.
¿Tienes algún juguete hecho de cartón,
de madera, de lata o de palma?

Si tu juguete lo hizo a mano un artesano,
eso es artesanía.

✤ **B**usca fotos de
objetos de artesanía
hechos de diversos
materiales y pégalas
en una hoja de
papel.

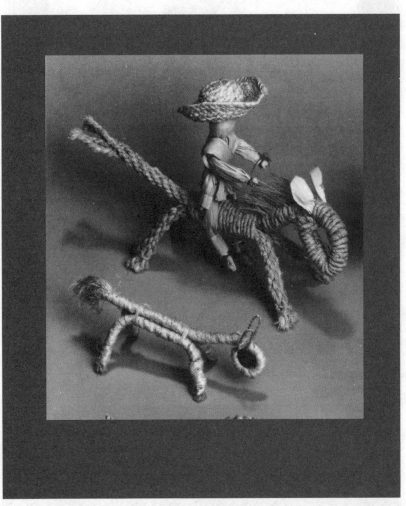

Animales de ixtle,
San Antonio Sabanillas, Hidalgo,
México.

16

✤ Ed Martínez ✤

Ed Martínez nació en Buenos Aires, la capital de Argentina.
Vive en los Estados Unidos desde que tenía cinco años.
Su esposa, Deborah Chabrian, también es artista.

Ed ilustró *¡Qué montón de tamales!*
Dice que para poder dibujar bien el libro, cocinó tamales
día tras día, para ver bien todos los pasos y poder dibujarlos.
¡Cuántos tamales comió!

✤ **Ahora tú.** Busca este libro en
la biblioteca.

✤ **Haz tú** un dibujo como Ed.
Usa papel de colores como
fondo.

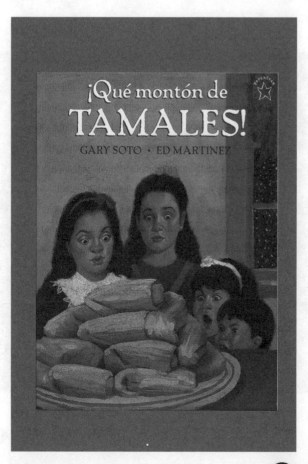

Arquitectura

✛ **L**os primeros seres humanos vivían en cuevas.
Así se protegían del sol, la lluvia o la nieve.
Mucho más tarde, empezaron a construir viviendas
con los materiales que tenían a su alrededor.

Las viviendas pueden ser de madera, de piedra,
de paja o de barro cocido. También pueden
hacerse de bloques de hielo.

A todo el mundo le gusta vivir en un ambiente hermoso.
Y así nació la arquitectura. Es el arte de hacer edificios
útiles y bellos. Aquí tienes algunos ejemplos.

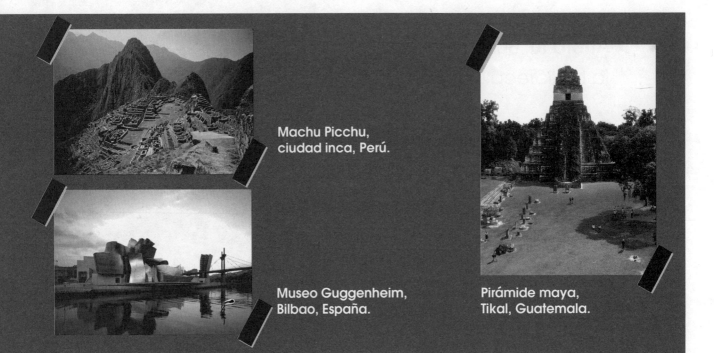

Machu Picchu,
ciudad inca, Perú.

Museo Guggenheim,
Bilbao, España.

Pirámide maya,
Tikal, Guatemala.

✛ **B**usca fotos de edificios y pégalas en una hoja.

✤ **R**ellena este dibujo con muchos colores.
Complétalo dibujando algo que te guste
a su alrededor.

Veo, veo

Estas figuritas están hechas
de lata y luego han sido pintadas.
Son obras de artesanía popular
hechas por artistas anónimos.

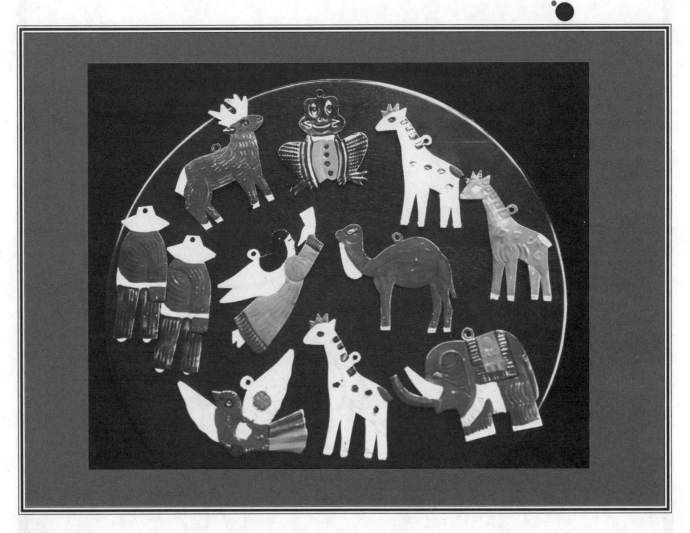

✤ ¿Cuántas figuras hay en la foto?

¿Cuántas son de personas? ¿Y de animales?

¿Puedes encontrar al camello?

✣ **E**scribe el nombre de los animales que puedes reconocer en la página anterior.

✣ **D**ibuja aquí tu figura favorita.

De la mano de...

✤ Jorge Ancona ✤

La familia de Jorge Ancona
Díaz es de México.
Él creció en Nueva York.
Se hizo un gran fotográfo.

Jorge Ancona sabe mirar
a su alrededor con ojos de
admiración y de encanto.

Mira los pies de las bailarinas
y hace un libro como ¡A bailar!
Mira las manos de los artesanos
y hace un libro como El piñatero.
Recuerda las costumbres del Día
de los Muertos y crea Pablo
recuerda.

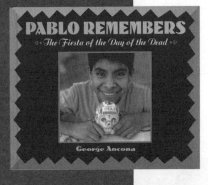

✛ **E**n los países en que se habla español,
las personas acostumbran usar sus dos apellidos:

Jorge **A**ncona **D**íaz

Alma **F**lor **A**da **L**afuente

F. **I**sabel **C**ampoy **C**oronado

Nombres	Apellido del padre	Apellido de la madre
•Jorge	• Ancona	•Díaz
•Alma Flor	•Ada	•Lafuente
•Francisca Isabel	•Campoy	•Coronado

✛ **A**lgunos nombres pueden escribirse en inglés y en español:

Jorge-George Isabel-Elisabeth Enrique-Henry

✛ **¿**Cuáles son tus apellidos**?**

_ _

✛ **O**tros nombres sólo pueden escribirse en español: **Alma Flor**.

✛ **E**n los Estados Unidos hay muchos lugares con nombres españoles.
Haz una lista con los sitios, ciudades y estados con nombres en
español.

*T*erminé este diario

el día ＿＿＿＿ de ＿＿＿＿＿＿＿＿ de ＿＿＿＿

Ya tengo ＿＿＿＿＿＿＿＿＿ años.

Yo soy un gran artista.

Puedo pintar con crayones

igual que Picasso y otros pintores.

Yo soy un artista porque al mirar

veo cosas bonitas y sé imaginar

cómo crearlas de una forma original.

✤ He pintado varios cuadros. Se titulan:

＿＿＿＿＿＿＿＿＿＿＿＿＿＿＿＿＿＿＿＿＿＿＿＿＿＿＿＿

＿＿＿＿＿＿＿＿＿＿＿＿＿＿＿＿＿＿＿＿＿＿＿＿＿＿＿＿

(